魏书创作五十例

硬笔书法云梯丛书

主编 杨宪金

书著 田绪明

西苑出版社

笔锋玉液同书艺

骏路云梯导逸才

辛卯祁文、杨宪金书

总　序

　　我社 2002 年推出的大型艺术系列丛书《书法云梯》，是介绍毛笔书法艺术及其创作技法要领的丛书，它以特有的艺术魅力和新颖的编辑体例受到广大书艺爱好者的高度评价和赞赏。其实，书法艺术的概念，不仅仅局限于毛笔书法，同时还应该包括硬笔书法。

　　硬笔书法是以线条组合变化来表现文字之美的艺术形式，它的发展历史虽然不及毛笔书法那样久远，但也历经千锤百炼，融入了中国传统书法艺术的许多优秀成份，形成了一种实用价值与审美价值融为一体的独特的艺术形式，并且受到了广大硬笔书法爱好者的喜爱。说的形象些，毛笔书法艺术和硬笔书法艺术，是中华民族传统文化园地中的一株并蒂莲。二者在艺术风格上相辅相成，在审美价值上相得益彰，是同道同源的传统文化门类。在大力弘扬先进文化，培育民族精神的新时代，硬笔书法艺术必将在更广阔的空间中得到发扬光大。

　　为了满足广大硬笔书法爱好者的愿望，继《书法云梯》之后，我们又推出了《硬笔书法云梯》普及版和提高版两套丛书，从汉字的笔划、笔顺、结构、用笔、行次章法等方面进行详尽阐述，以帮助读者提高硬笔书法的创作水平，达到观赏性与实用性完美结合的境界。这套丛书的书写者均是当代最有影响的硬笔书法家，用篆、隶、魏、楷、行、草诸书体书写。这套丛书不仅对硬笔书法爱好者的书写练习，提高创作水平大有裨益，同时又能使读者从中了解当代中国硬笔书法具有代表性的各种流派风格，具有创作指导和作品欣赏双重价值。

2002 年 12 月

概　论

　　近 20 年来，以硬笔为工具进行书法创作，已成为人们喜爱的独具特色的艺术样式。把硬笔书法视为传统毛笔书法的一个分支，受到专家学者和社会人士的普遍赞许，已成为不争的事实。而随着硬笔书法艺术水平的不断提高和发展，人们对硬笔书法艺术性的要求越来越高。创作出艺术格调高、表现形式强的硬笔书法作品，始终是硬笔书法家和广大硬笔书法爱好者追求的目标。

　　学习硬笔书法，提倡对传统毛笔书法的继承与借鉴。从距今已有 3000 多年的殷商甲骨文到近现代名家法帖，都可作为我们取范的对象。如初学魏碑，可从《张玄墓志》、《等慈寺碑》入手，这两通碑古朴雅秀、入规合体，正适宜硬笔临习。我们在继承传统法帖的基础上，要化古为今，不断探索创新，这是提高硬笔书法艺术性的根本和途径。当然，如若只为写一手漂亮的字，功在实用，有选择地直接临习一些今人的硬笔字帖和作品，也是一条易于上手的学习路径。

　　这本《魏书创作 50 例》是我按西苑出版社的要求编写的。在内容上，以毛泽东主席的诗词为主，同时收录了周恩来、朱德、邓小平等老一辈无产阶级革命家和江泽民总书记的名诗名论，还收录了少量古、近代名人的诗词联语名篇共 50 余篇，大部分内容是爱国抒怀、养性修德、砥砺品学的，它启迪人生、陶冶情操、催人奋进；在书体上，以魏碑书体创作，分别运用了《张玄墓志》、《元倪墓志》、《张猛龙碑》、《二爨》、《郑文公碑》、《等慈寺碑》以及赵之谦、于右任等有代表性的魏书名碑名帖笔法，并掺以行草笔意，以增强其书体风格的多样性和笔法的丰富性，充分体现魏书用笔方圆兼施、藏露并用，结字险中求稳、笔断意连的特点，尽力追求其挺拔劲健、古朴自然的风格；在章法上，采用了中堂、条幅、对联、屏条、横披、斗方、扇面、长卷、册页等款式；在书写工具材料上，使用了钢笔、签字笔、塑料笔及胶版纸、熟宣纸等。在作品解析中，对每幅作品的内容出处、章法构图、风格特点、题款钤印等创作过程进行了较为详细的提示、解析。

　　一幅成功的硬笔书法作品是诸多因素构成的，本书的编创只是我个人书法创作实践中一知半解的体会，权当抛砖引玉。我期望这本小册子能给学习硬笔魏碑的朋友有所帮助和启迪。同时给毛笔书法爱好者提供了魏碑章法小样，也有一定的参考借鉴作用。如能这样，我将无比欣慰。由于本人才疏学浅，编写时间仓促，书中难免有疏漏、分析不当之处，敬请专家同道斧正。

<div align="right">

田绪明

2002 年 12 月于北京墨耕斋

</div>

目　录

河朝天阙
录宋岳飞满江红词 壬午初夏 田绪明书

肉笑谈渴饮匈奴血待从头收拾舊山

驾长车踏破贺兰山缺壮志饥餐胡虏

悲切靖康耻犹未雪臣子恨何时灭

千里路云和月莫等闲白了少年头空

天长啸壮怀激烈三十功名尘与土八

怒髪衝冠凭欄處潇潇雨歇擡望眼仰

● 原文：
　　怒发冲冠，凭栏处、潇潇雨歇。抬望眼，仰天长啸，壮怀激烈。三十功名尘与土，八千里路云和月。莫等闲、白了少年头，空悲切。

　　靖康耻，犹未雪；臣子恨，何时灭？驾长车、踏破贺兰山缺。壮志饥餐胡虏肉，笑谈渴饮匈奴血。待从头、收拾旧山河，朝天阙。
　　　　——宋·岳飞：《满江红》

● 书写特点：
　　满江红词，分七行，每行十五字，上下阙空一格。末行正文四字，下部空处较多，用作题款。此幅作品融有魏碑的灵动、险绝和刚健，用尼龙笔率意书写，并辅以竖界格。整幅作品在布局上疏密停匀，倚正相生，古朴自然，以求达到所书文字内容与内在精神的情景交融、心与意合。

● 原文：

山不在高，有仙则名；水不在深，有龙则灵。斯是陋室，惟吾德馨。苔痕上阶绿，草色入帘青。谈笑有鸿儒，往来无白丁。可以调素琴，阅金经。无丝竹之乱耳，无案牍之劳形。南阳诸葛庐、西蜀子云亭，孔子云："何陋之有？"

——唐·刘禹锡：《陋室铭》

● 书写特点：

此作正文八十一字，写六行，每行十四字，末行空三字。另起一行写明正文出处，书写时间、姓名及地点，钤姓名章一方。署款用印要注意下沉超过正文末字"有"。

录唐刘禹锡陋室铭 壬午初秋 田绪明书于真华

山不在高有仙则名水不在深有龙
则灵斯是陋室惟吾德馨苔痕上阶
绿草色入帘青谈笑有鸿儒往来无
白丁可以调素琴阅金经无丝竹之
乱耳无案牍之劳形南阳诸葛庐西
蜀子云亭孔子云何陋之有

录宋苏东坡词念奴娇赤壁怀古　壬午初夏　田绪明书

大江东去，浪淘尽千古风流人物故垒西边，人道是三国周郎赤壁乱石穿空，惊涛拍岸，卷起千堆雪江山如画，一时多少豪杰遥想公瑾当年，小乔初嫁，雄姿英发数羽扇纶巾谈笑间墙橹灰飞烟灭故国神游，多情应笑我，早生华发人间如梦，一尊还酹江月

● 原文：

　　大江东去，浪淘尽、千古风流人物。故垒西边，人道是、三国周郎赤壁。乱石崩云，惊涛裂岸，卷起千堆雪。江山如画，一时多少豪杰！　遥想公瑾当年，小乔出嫁了，雄姿英发。羽扇纶巾，谈笑间、墙橹灰飞烟灭。故国神游，多情应笑我，早生华发。人间如梦，一樽还酹江月。

　　—— 宋·苏东坡：《念奴娇·赤壁怀古》

● 书写特点：

　　念奴娇词一百字，写成中堂。安排七行，行十五字，用正方形界格。上下阙空一格，末行空四字，显得空灵。单起行落款。此幅作品结字用笔追求魏碑古拙、大气、力健的风格，体现与诗文气势相和谐统一。

● 原文：

春江浩荡暂徘徊，又踏层峰望眼开。风起绿洲吹浪去，雨从青野上山来。尊前谈笑人依旧，域外鸡虫事可哀。莫叹韶华容易逝，卅年仍到赫曦台。

——毛泽东：《七律·和周世钊志》

● 书写特点：

全诗五十六字，写成中堂。竖写五行，每行十二字，末行空四字。书写融进了北魏墓志用笔，严谨沉着，舒展灵动，古朴雅致。整幅作品协调一致，气韵较生动。落款另起一行，书体特点与正文一致，字形较小，以突出正文。

春江浩蕩暫徘徊又踏層峯望
眼開風起綠洲吹浪去雨從青
野上山來尊前談笑人依舊域
外雞虫事可哀莫嘆韶華容易
逝卅年仍到赫曦台

敬錄毛澤東主席詩七律和周世釗同志　田緒明書

● 原文：

　　寒江雪柳日新晴，玉树琼花满目春。历尽天华成此景，人间万事出艰辛。

　　又是神州草木春，同商国计聚京城。满堂共话中兴事，万语千言赤子情。

　　—— 江泽民诗二首

● 书写特点：

　　两首诗五十六字，采用中堂式创作。用生宣纸，置竖界格。写成六行，每行十字。整体结字平稳方整。"寒、雪、玉、聚"等字中点的变化及点画的断连关系，给整幅作品注入了活力，显得规整中见灵活。正文左边题款，有参差错落变化。款识上下及右下留有较多空白。通篇作品给人清晰、明朗的感觉。

寒江雪柳日新晴玉树琼
花满目春磨尽天华成此
景人间万事出艰辛又是
神州草木春同商国计聚
京城满堂共话中兴事万
语千言赤子情

敬录江泽民同志诗二首
岁在壬午金秋于北京田绪明书

● 原文：

　　断头今日意如何？创业艰难百战多。此去泉台招旧部，旌旗十万斩阎罗。　南国烽烟正十年，此头须向国门悬。后死诸君多努力，捷报飞来当纸钱。　投身革命即为家，血雨腥风应有涯。取义成仁今日事，人间遍种自由花。

　　　　——陈毅：《梅岭三章》

● 书写特点：

　　此中堂正文八十四字。书写六行，每行十四字。以赵之谦魏楷意趣书写而成。用钢笔尽力追求赵字笔势飞动、结字茂密、宽博浑厚的风格。落款一行，用魏楷，字较小。用印一枚，似为正文末行"自"字一撇所托起，颇有趣味。

断頭今日意如何創業艱難百戰多
此去泉臺招舊部旌旗十萬斬閻羅
南國烽煙正十年此頭須向國門懸
後死諸君多努力捷報飛來當紙錢
投身革命即為家血雨腥風應有涯
取義成仁今日事人間遍種自由花

敬錄陳毅元帥詩梅嶺三章　壬午初秋田緒明書

半壁東南三楚雄劉郎死
去霸圖空尚飲遺業艱難
甚誰與斯人慷慨同塞上
秋風悲戰馬神州落日泣
哀鴻幾時痛飲黄龍酒橫
攬江流一奠公

錄孫中山先生詩一首

田緒明書

● 原文:

半壁东南三楚雄,刘郎死去霸图空。尚饮遗业艰难甚,谁与斯人慷慨同。塞上秋风悲战马,神州落日泣哀鸿。几时痛饮黄龙酒,横揽江流一奠公。

——孙中山诗一首

● 书写特点:

七言律诗写成中堂。字距大于行距,辅以界格,有装饰意味。此作尝试用行书笔意写魏楷,结体生动,笔画灵活有韵致。通篇既有纵向延伸的布局,又有横向取势的意趣。题款位于正文末行下端的空白处,显得含而不露,整体感较强。

● 原文:

　　西风烈,长空雁叫霜晨月。霜晨月,马蹄声碎,喇叭声咽。　雄关漫道真如铁,而今迈步从头越。从头越,苍山如海,残阳如血。

　　　　—— 毛泽东:《忆秦娥·娄山关》

● 书写特点:

　　忆秦娥词四十六字,写成中堂。书写五行,每行十字,上下阙空一字,最后一行空三字。整篇书写不激不厉,轻重适度,典雅质朴。注意了"如"字的变化,不宜雷同。落款另起一行。引首章与名章相呼应、款文右下与上下阙空处相呼应。

西風烈長空鴈叫霜晨月

霜晨月馬蹄聲碎喇叭聲

咽雄關漫道真如鐵而

今邁步従逿頭越逿頭越蒼

山如海殘陽如血

毛澤東同志詞憶秦娥娄山關　田緒明

青年应当努力学习。你们要用最顽强的精神去学习，使你们这一代的青年都成为识字的人，有文化的人，能够掌握科学和技术的人。你们一定要十分重视马克思列宁主义的学习，来不断地提高自己的觉悟。你们一定不要骄傲，一定要虚心地向有经验有学问的老一辈人学习，向群众学习。一个人，只要忠诚地为人民的事业服务就不会自满而常常会感到自己的不足，就不会只看见个人的作用而能够看见群众的伟大力量，这样的人就一定会不断地努力学习。而只要虚心地努力地学习，你们就一定能够学到实实在在的本领。

摘录邓小平同志《在全国青年社会主义建设积极分子大会上的讲话》

壬午金秋于北京八一湖畔 田绪明

● 原文：（略）

——邓小平：《在全国青年社会主义建设积极分子大会上的讲话》

● 书写特点：

此幅中堂采用现代横写直格式，也称为现代章法，均从左右书写。该章法符合现代人的认读习惯，具有很强的实用性。这幅作品用横界格，写简化字。第一行在前面空两格（也可不空格），横成行，竖成列。每行首字对齐，末字参差，自然为之。字与字要紧密呼应，该扁则扁，该方则方，因字生形。落款不顶格，比正文字略小。在章法把握上要注意自然清新的特点。

● 原文：

　　夫君子之行：静从修身；俭以养廉。非澹泊无以明志；非宁静无以致远。夫学须静也，才须学也。非学无以广才；非志无以成学。淫慢则不能励精；险躁则不能治性。年与时驰，意与日去，遂成枯落多不接世，悲守穷庐将復何及。

　　——《诸葛亮诫子书》

● 书写特点：

　　八十六字魏楷条幅，书写五行，每行十八字，末行空四字。落款另占一行。采用界格，增加整体感，有一定装饰效果。此作正文字形取法《张猛龙碑》。字多者应写得疏朗洒脱，劲挺典雅。注意四个"无"等相同字的变化。落长款至正文末字略下。

枯	精	非	明	夫
落	險	學	志	君
多	躁	無	非	子
不	則	以	寧	之
接	不	廣	靜	行
世	能	才	無	靜
悲	治	非	以	以
守	性	志	致	脩
窮	年	無	遠	身
廬	與	以	夫	儉
將	時	成	學	以
復	馳	學	須	養
何	意	淫	靜	廉
及	與	慢	也	非
	日	則	才	澹
	去	不	須	泊
	遂	能	學	無
	成	勵	也	以

諸葛亮誠子書 時維壬午孟秋於北京墨耕齋 田緒明書

红军不怕远征难，万水千山只等闲。五岭逶迤腾细浪，乌蒙磅礴走泥丸。金沙水拍云崖暖，大渡桥横铁索寒。更喜岷山千里雪，三军过后尽开颜

毛泽东同志诗七律长征 壬午秋 田绪明书

● 原文：

红军不怕远征难，万水千山只等闲。五岭逶迤腾细浪，乌蒙磅礴走泥丸。金沙水拍云崖暖，大渡桥横铁索寒。更喜岷山千里雪，三军过后尽开颜。

—— 毛泽东：《七律·长征》

● 书写特点：

七律五十六字，写成条幅。分四行，每行十四字，全诗正好写满。另起行落长款。此作结体用笔全法《爨宝子碑》，字体在隶楷之间。取其笔法多变、朴茂浑厚、巧拙并举的意趣。整幅作品字形任其自然，颇含"童趣"；用笔含蓄凝练，气格高古。

● 原文：

大雨落幽燕，白浪滔天，秦皇岛外打鱼船。一片汪洋都不见，知向谁边？　往事越千年，魏武挥鞭，东临碣石有遗篇。萧瑟秋风今又是，换了人间。

——毛泽东：《浪淘沙·北戴河》

● 书写特点：

全诗五十四字，分四行，每行十六字。此作结字开张，用笔刚健，线条流畅。结字长方，使字距缩小，加大了纵向取势，行气贯穿。正文末行空处较多，落款应接正文之下，款字简洁，只落词作者和作者，用名章一枚。款识下部留有较多空白透气。

又	魏	一	大
是	武	片	雨
換	挥	汪	落
了	鞭	洋	幽
人	東	都	燕
間	臨	不	白
	碣	見	浪
	石	知	滔
	有	向	天
	遺	誰	秦
	篇	邊	皇
	蕭	往	島
	瑟	事	外
	秋	越	打
	風	千	魚
	今	年	船

毛主席词一首 田绪明书

毛主席诗七律人民解放军佔领南京　田绪明书

钟山风雨起苍黄百万雄师过大江

虎踞龙盘今胜昔天翻地覆慨而慷

宜将剩勇追穷寇不可沽名学霸王

天若有情天亦老人间正道是沧桑

● 原文：

　　钟山风雨起苍黄，百万雄师过大江。虎踞龙盘今胜昔，天翻地覆慨而慷。宜将剩勇追穷寇，不可沽名学霸王。天若有情天亦老，人间正道是沧桑。

　　——毛泽东：《七律·人民解放军占领南京》

● 书写特点：

　　全诗五十六字。书写四行，每行十四字，落款占一行。置以方界格，以突出"楷味"。此作在结字用笔上，注意字形大小、轻重、迎让、呼应等变化，追求自然和谐的意趣。

● 原文：

　　爱国守法，明礼诚信，团结友善，勤俭自强，敬业奉献。

　　　　——《公民基本道德规范》

● 书写特点：

　　五句话共二十个字，分二行，每行十字，正好写满。正文左右行距较紧密，而上下字距较大。这种排列在视觉上使狭长的竖式有了一种横式感，从而丰富了作品的形式美。通篇章法布局疏朗，结字平稳，用笔追求提按，书写较流畅。落款一行，书体特点同正文，但字略小，以突出正文。

録公民基本道德規範 壬午初冬 田緒明

愛國守法明禮誠信團結
友善勤儉自強敬業奉獻

饮茶粤海未能忘索句渝州叶正黄三十一

年还旧国落花时节读华章牢骚太盛防肠

断风物长宜放眼量莫道昆明池水浅观鱼

胜过富春江 录毛主席诗七律和柳亚子先生 田绪明书

● 原文：

饮茶粤海未能忘，索句渝州叶正黄。三十一年还旧国，落花时节读华章。牢骚太盛防肠断，风物长宜放眼量。莫道昆明池水浅，观鱼胜过富春江。

—— 毛泽东：《七律·和柳亚子先生》

● 书写特点：

全诗五十六字，书写四行，每行十七字，在末行空白处落款。此作在用笔上注意字形大小、轻重、呼应等变化，追求自然和谐的意趣。

● 原文：

　　热爱国家，热爱人民，热爱自己的党，是一个共产党员必须具备的优良品质。

　　—— 邓小平：《庆祝刘伯承同志五十寿辰》

● 书写特点：

　　三十字魏楷条幅，写三行，每行十字。正文书写作方格界，题款在正文下，在构图上平添了几分情趣，聊备一格。此作以《张猛龙碑》意趣为之，用笔刚健劲拔，结构严谨。注意了相同字的不同写法，如三个"热爱"，但是字的异体应有出处，不可随意为之。落款四行，因为正文较规整，故用行书。

热爱國家熱愛人民熱愛

自己的黨是一個共産黨

員必須具備的優良品質

摘錄鄧小平同志慶
祝劉伯承同志五十
壽辰一文壬午秋日
田緒明書

到	斥	往	自	漫	獨
中	方	昔	由	江	立
流	遒	崢	悵	碧	寒
擊	指	嶸	寥	透	秋
水	點	歲	廓	百	湘
浪	江	月	問	舸	江
遏	山	稠	蒼	爭	北
飛	激	恰	茫	流	去
舟	揚	同	大	鷹	橘
	文	學	地	擊	子
	字	少	誰	長	洲
	糞	年	主	空	頭
	土	風	沉	魚	看
	當	華	浮	翔	萬
	年	正	攜	淺	山
	萬	茂	來	底	紅
	戶	書	百	萬	遍
	侯	生	侶	類	層
	曾	意	曾	霜	林
	記	氣	遊	天	盡
	否	揮	憶	競	染

毛主席词沁園春長沙 田緒明書

● 原文：

　　独立寒秋，湘江北去，橘子洲头。看万山红遍，层林尽染；漫江碧透，百舸争流。鹰击长空，鱼翔浅底，万类霜天竞自由。怅寥廓，问苍茫大地，谁主沉浮？　携来百侣曾游，忆往昔峥嵘岁月稠。恰同学少年，风华正茂；书生意气，挥斥方遒。指点江山，激扬文字，粪土当年万户侯。曾记否，到中流击水，浪遏飞舟？

　　—— 毛泽东：《沁园春·长沙》

● 书写特点：

　　全词一百一十四字，写成条幅，分六行，每行二十一字。在末行空白处落款。此作以北魏《张玄墓志》与唐碑《等慈寺碑》相融合，既有"张玄"结字扁方，带有隶意的特点，又有"等慈"古朴雅秀，用笔率意的风格。落款于正文末行的空白处。印章不低于"曾"字。

● 原文：

　　记得当年草上飞，红军队里每相违。长征不是难堪日，战锦方为大问题。斥鷃每闻欺大鸟，昆鸡长笑老鹰非。君今不幸离人世，国有疑难可问谁？

　　—— 毛泽东：《七律·吊罗荣桓同志》

● 书写特点：

　　全诗五十六字，分四行，每行十五字，末行空四字。此作结字紧密，字形扁方，布局疏朗；用笔果断劲健，带有行意。落款一行，取高位，用印一方。通看全篇，干净利落，行气贯通，和谐自然。

記得當年草上飛紅軍隊里每相違長
誋不是難堪日戰錦方為大問題斥鷃
每聞欺大鳥昆雞長笑老鷹非君今不
幸離人世國有疑難可問誰
敬錄毛主席詩吊羅榮桓同志 壬午初秋 田緒明書

敬錄朱德元帥詩游七星巖 壬午初冬田緒明書

人鑽腹中天地闊常有渡人船

地仍是髮衝冠開心才見膽破腹任

七星降人間仙姿實可攀久居高要

● 原文：

　　七星降人间，仙姿实可攀。久居高要地，仍是发冲冠。开心才见胆，破腹任人钻。腹中天地阔，常有渡人船。

　　　　—— 朱德：《五律·游七星岩》

● 书写特点：

　　五律诗四十字，书写三行，每行十四字，末行空两字，另起一行题长款。此作取法《张猛龙碑》等北魏墓志，用笔法度严谨，强化了笔画力度，结字匀称方整平稳，通篇和谐统一。单起行落款，字形较小，字距紧密，与正文形成对比。用对章，下部一方印低于正文末字"船"。

原文：

天高云淡，望断南飞雁。不到长城非好汉，屈指行程二万。

六盘山上高峰，红旗漫卷西风。今日长缨在手，何时缚住苍龙？

——毛泽东:《清平乐·六盘山》

书写特点：

全词四十六字，竖四行，每行十二字，末行空二字。采用暗格法书写。通篇用笔轻重适度，疾涩相间；结字稳健，力有大小变化。落款一行，题长款。用对章，不沉底。

恭録毛主席詞清平樂六盤山 壬午秋 田緒明

天高雲淡望斷南飛雁不到長
城非好漢屈指行程二萬六盤
山上高峯紅旗漫卷西風今日
長纓在手何時縛住蒼龍

毛主席词沁园春雪

北国风光千里冰封，万里雪飘望长城内外，惟余莽莽大河上下，顿失滔滔山舞银蛇，原驰蜡象，欲与天公试比高须晴日，看红装素裹，分外妖娆江山如此多娇，引无数英雄竞折腰秦皇汉武，略输文采唐宗宋祖，稍逊风骚一代天骄，成吉思汗，只识弯弓射大雕俱往矣，数风流人物，还看今朝

壬午初春于北京田绍明

- **原文：**

　　北国风光，千里冰封，万里雪飘。望长城内外，惟余莽莽；大河上下，顿失滔滔。山舞银蛇，原驰蜡象，欲与天公试比高。须晴日，看红装素裹，分外妖娆。　　江山如此多娇，引无数英雄竞折腰。惜秦皇汉武，略输文采；唐宗宋祖，稍逊风骚。一代天骄，成吉思汗，只识弯弓射大雕。俱往矣，数风流人物，还看今朝。

　　—— 毛泽东：《沁园春·雪》

- **书写特点：**

　　沁园春词一百一十四字，写成横披，可写十五行，每行八字，上下阕空一格。此作用笔厚重，注意轻重对比和顿挫，力求点画质感。题款两行，正文末尾下部空处书写词作者、词牌名及题目，另起行书写作书时间、地点及书作者。用印一枚。款文左下空白处与上下阕之间空位及引首章相呼应。整幅作品正文上、下、左、右留出适当空隙，使构图空灵大气，与该词意境恰恰暗合。

登黄山偶感

黄山乃天下奇山余心何往久之终未
能如愿再攀前峰一览妙绝风光见
红艳溪水清澈奇松异石和风丽日山
此黄山之大观也江山如画令人心旷
神怡更感祖国河山之秀美特书七绝
登黄山偶感一首以记之

遥望天都倚客松

莲花始信两飞峯

且持夢筆書奇景

日破雲濤萬里紅

右錄江澤民同志詩一首

歲在壬午孟冬於北京 田緒朋

● **原文：**

　　黄山乃天下奇山，余心向往久之，终未能如愿。辛巳四月廿五，始得成行。先登后山，再攀前峰，一览妙绝风光。见杜鹃红艳，溪水清澈，奇松异石，和风丽日，山峦起伏，峭壁峥嵘，云变雾幻，豁然开朗，此黄山之大观也。江山如画，令人心旷神怡，更感祖国河山之秀美，特书七绝《登黄山偶感》一首以记之。

　　遥望天都倚客松，莲花始信两飞峰。且持梦笔书奇景，日破云涛万里红。

　　—— 江泽民：《登黄山偶感》

● **书写特点：**

　　这幅横披借鉴了中堂和斗方结合的形式，辅以方格和竖格。跋语、正文和款识间留有空隙，外边用框线相连，既统一又有变化。跋语字小，结字紧密、严正；正文字大，结构参差、飞动。意在体现诗文内涵与书体特点风神相通。

志 懃 抃 助 有 識 知

敬 潤 倫 學 理 注 在 午 冬 北 墨 齋
錄 之 理 原 批 崴 壬 初 於 京 科

● 原文：

　　知识有助于意志。

　　—— 毛泽东：《〈伦理学原理〉批注》

● 书写特点：

　　七字魏楷横披，正文居上，署款在下，各占二分之一。书写时首尾"知、志"两字稍大或笔画较重，以引领全篇。正文用笔方拙遒劲，带有行意。题款两列紧而密，由右至左。用印两方，一阴一阳，与款文上端对齐，左下落有较多空白。整幅作品取横式，有云横小阔的情趣。

叶剑英元帅诗攻关 壬申秋田猪眠	過 關	苦 戰 能	有 險 阻	難 科 學	書 莫 畏	怕 堅 攻	攻 城 不

● 原文：

　　攻城不怕坚，攻书莫畏难。科学有险阻，苦战能过关。

　　—— 叶剑英：《攻关》

● 书写特点：

　　叶剑英元帅五绝诗写成横幅。正文可书写七行，每行三字，末行余一格空位，另起行落款。作长方格，使字距大、行距小，借鉴了隶书的布局。此作结体用笔突出了碑帖结合的特点。用笔方圆兼施，带有行意。字形大小略有变化，姿态生动。落款两行，印章下余空白透气。

由 儉 由 家 國 前 曆
李商隱詩句
田緒明
奢 破 勤 成 與 賢 覽

● 原文：

历览前贤国与家，成由勤俭破由奢。

——唐·李商隐诗句

● 书写特点：

此作品以横幅形式书写。正文书写取法《爨宝子碑》。结体大小、倚正相生，自然活泼；笔力雄健，追踪苍浑生拙之趣。题款两行，取高位。款文字小且密，与正文的疏形成对比，又富于变化。

毛主席詞水調歌頭游泳	當 驚 世 界 殊	湖 神 女 應 無 恙	雲 雨 高 峽 出 平	石 壁 截 斷 巫 山	通 途 更 立 西 江	架 南 北 天 塹 變	起 宏 圖 一 橋 飛	風 檣 動 龜 蛇 靜	日 逝 者 如 斯 夫	寬 餘 子 在 川 上	逢 信 步 今 日 得	吹 浪 打 勝 似 閑	楚 天 舒 不 管 風	長 江 橫 渡 極 目	食 武 昌 魚 萬 里	才 飲 長 沙 水 又

壬午秋 田緒明書

● 原文：

才饮长沙水，又食武昌鱼。万里长江横渡，极目楚天舒。不管风吹浪打，胜似闲庭信步，今日得宽余。子在川上曰：逝者如斯夫！　风樯动，龟蛇静，起宏图。一桥飞架南北，天堑变通途。更立西江石壁。截断巫山云雨，高峡出平湖。神女应无恙，当惊世界殊。

——毛泽东：《水调歌头·游泳》

● 书写特点：

毛主席词九十五字，书写成横幅，写十六行，每行六字，末行空一格。正文字体取墓志笔意，用笔简洁、自然匀称。落款两行，有一行要低于正文末字。钤印一枚，下部留有空白，切勿撑满，避免"堵气"。

看 者 興 丈 子 真 無
小 囬 風 夫 如 豪 情
於 眸 狂 知 何 傑 未
菟 時 嘯 否 不 憐 必

魯迅先生詩一首 壬午初秋 田緒明

● 原文：

　　无情未必真豪杰，怜子如何不丈夫。知否兴风狂啸者，回眸时看小於菟。

　　　　——鲁迅诗一首

● 书写特点：

　　七言绝句二十八字，写成横幅七行，每行四字。此幅作品用尼龙笔软硬兼备的特性，试图追求毛笔的提按行驻，笔笔送到，表现出了一些毛笔的意味，又不掩盖硬笔刚健的特性，权作一种尝试。

大 唯 刀 誰 橫 大 遠 山
將 我 立 敢 馳 軍 坑 高
軍 彭 馬 橫 奔 縱 深 路

毛主席詩首 田緒明

● 原文：

　　山高路远坑深，大军纵横驰奔。谁敢横刀立马？唯我彭大将军！

　　　　——毛泽东：《六言·诗给彭德怀同志》

● 书写特点：

　　毛主席六言诗，二十四字，写成横幅，正文八行，每行三字。置正方形界格书写。字形端庄匀称，用笔较厚重遒劲。落款两行，取简单。用印一枚。

● **原文：**

老松不怕秋风劲，叶细如针枝干硬。历经摇荡已多年，庇护红林葆其正。
　　—— 朱德：《登香山》

狼山战捷复羊山，炮火雷鸣烟雾间。千万居民齐拍手，欣看子弟夺城关。
　　—— 刘伯承：《记羊山集战斗》

二十年来是与非，一生系得几安危？莫道浮云终蔽日，严冬过尽绽春蕾。
　　—— 陈毅：《赠同志》

借得西湖水一圈，更移阳朔七堆山。堤边添上丝丝柳，画幅长留天地间。
　　—— 叶剑英：《游七星岩》

上絲絲柳畫帽長笛天地間
借得西湖水一圈更移陽朔翔七堆山堤邊添
葉劍英元帥詩游七星巖
壬午初冬思緒明書

雲終蔽日嚴冬過盡綻春蕾
二十年来是與非一生係得幾安危莫道浮
陳毅元帥詩贈同志

民齊拍手欣看子弟奪城關
狼山戰捷復羊山炮火雷鳴煙霧間千萬居
劉伯承元帥詩記羊山集戰鬥

蕩已多年庇護紅林葆其正
老松不怕秋風勁葉細如針枝幹硬歷經搖
朱德元帥詩登香山

● **书写特点：**

　　四条屏在书写内容选择上有两种情况：一是选一首长诗或文分别连续写在各屏上；二是多篇诗文的组合，如四首唐诗、一人或四人的四首诗词等。每首诗词的字数基本相等，各写在一条幅上，可分别落款，也可以在末屏统一落款。此幅四条屏作品在内容上分别选取了朱德、刘伯承、陈毅和叶剑英元帅的七绝诗，在章法构成、书体风格等方面，也做到了严谨连贯、协调一致，有整体感。

破夜遍去
窑无地年
尔宿皆初
难营荒到
找地草此

人丛一登
云林览临
多蔽群万
虎天山花
豹日小岭

绿白清远
叶浪风望
栖满生树
黄青林森
鸟山表森

炎行共轻
热行车载
颇卅出有
烦里延五
躁铺安老

休战诸纪
养局老念
不虽各七
可紧相七
少张邀了

朱德元帅诗
游南泥湾
壬午初秋于北京
田绪明书

明散有熏
月步似风
挂咏江拂
树晚南面
杪凉好来

养诸青小
生老流憩
尔各在陶
尽尽怀宝
脑欢抱峪

马农战屯
兰场士田
造牛粗仅
纸羊温告
俏肥饱成

水平洞今
田川房辟
栽种满新
新嘉山市
稻禾腰场

● 原文:

　　纪念七七了，诸老各相邀。战局虽紧张，休养不可少。轻车出延安，共载有五老。行行卅里铺，炎热颇烦躁。远望树森森，清风生林表。白浪满青山，绿叶栖黄鸟。登临万花岭，一览群山小。丛林蔽天日，人云多虎豹。去年初到此，遍地皆荒草。夜无宿营地，破窑亦难找。今辟新市场，洞房满山腰。平川种嘉禾，水田栽新稻。屯田仅告成，战士粗温饱。农场牛羊肥，马兰造纸俏。小憩陶宝峪，青流在怀抱。诸老各尽欢，养生亦养脑。熏风拂面来，有似江南好。散步咏晚凉，明月挂树杪。

　　—— 朱德：《游南泥湾》

● 书写特点:

　　册页，指折页的册子（连续折叠），也有单片册页和单片套装等种类。册页多为长方、扁方、方形之作。

　　此幅册页，朱德《游南泥湾》诗共一百八十字，采用长方形样式，用暗格法，书成十页。其中正文占九页，每页四行，行五字；落款占一页，诗作者及题目字大小与正文保持一致，书写作者、时间、地点用行书，款文字距小，与正文疏朗的章法形成对比。此作在字的结构、笔法及整个章法上保持了前后统一。

原文:

庆历四年春,滕子京谪守巴陵郡。越明年,政通人和,百废俱兴。乃重修岳阳楼,增其旧制,刻唐贤今人诗赋于其上,属予作文以记之。

予观夫巴陵胜状,在洞庭一湖。衔远山,吞长江,浩浩汤汤,横无际涯。朝晖夕阴,气象万千。此则岳阳楼之大观也,前人之述备矣。然则北通巫峡,南极潇湘,迁客骚人,多会于此,览物之情,得无异乎?

若夫霪雨霏霏,连月不开,阴风怒号,浊浪排空,日星隐曜,山岳潜形;商旅不行,樯倾楫摧;薄暮冥冥,虎啸猿啼。登斯楼也,则有去国怀乡忧谗畏讥,满目萧然,感极而悲者矣。

至若春和景明,波澜不惊。上下天光,一碧万顷;沙鸥翔集,锦鳞游泳;岸芷汀兰,郁郁青青。而或长烟一空,皓月千里,浮光耀金,静影沉璧;渔歌互答,此乐何极!登斯楼也,则有心旷神怡,宠辱皆忘,把酒临风,其喜洋洋者矣。

嗟夫!予尝求古仁人之心,或异二者之为,何哉?不以物喜,不以己悲。居庙堂之高,则忧其民;处江湖之远,则忧其君。是进亦忧,退亦忧。然则何时而乐耶?其必曰"先天下之忧而忧,后天下之乐而乐"欤。噫,微斯人,吾谁与归!

——宋·范仲淹:《岳阳楼记》

薄	浊	之	然	阴
暮	浪	情	则	气
冥	排	得	北	象
冥	空	无	通	万
虎	日	异	巫	千
啸	星	乎	峡	此
猿	隐	若	南	则
啼	曜	夫	极	岳
登	山	霪	潇	阳
斯	岳	雨	湘	楼
楼	潜	霏	迁	之
也	形	霏	客	大
则	商	连	骚	观
有	旅	月	人	也
去	不	不	多	前
国	行	开	会	人
怀	樯	阴	于	之
乡	倾	风	此	述
忧	楫	怒	览	备
谗	摧	号	物	矣

庭	赋	百	庆	范
一	于	废	历	仲
湖	其	俱	四	淹
衔	上	兴	年	岳
远	属	乃	春	阳
山	予	重	滕	楼
吞	作	修	子	记
长	文	岳	京	
江	以	阳	谪	
浩	记	楼	守	
浩	之	增	巴	
汤	予	其	陵	
汤	观	旧	郡	
横	夫	制	越	
无	巴	刻	明	
际	陵	唐	年	
涯	胜	贤	政	
朝	状	今	通	
晖	在	人	人	
夕	洞	诗	和	

畏譏滿目蕭然感極而悲者矣至若春和景明波瀾
不驚上下天光一碧萬頃沙鷗翔集錦鱗游泳岸芷
汀蘭郁郁青青而或長煙一空皓月千里浮光耀金
靜影沉璧漁歌互答此樂何極登斯樓也則有心曠
神怡寵辱皆忘把酒臨風其喜洋洋者矣嗟夫予嘗

求古仁人之心或異二者之為何哉不以物喜不以
己悲居廟堂之高則憂其民處江湖之遠則憂其君
是進亦憂退亦憂然則何時而樂耶其必曰先天下
之憂而憂後天下之樂而樂歟噫微斯人吾誰與歸
時六年九月十五日

壬午勁秋田緒明畫

书写特点：

条屏是由多张相同的条幅组成的类似屏风形状的幅式，故称条屏。此幅四条屏书写的是范仲淹的《岳阳楼记》，全文三百六十八字，每条屏五行，每行二十字。正文的书写可考虑两种布局形式：一是从第一条幅首行顶格书写；二是从第一条幅第二行顶格书写，首行留作书写诗文作者和题目。此作为后一种布局形式。结体扁方，倚正相生。用笔变化有致，横折处多以转带折，有行书意味，并注意了相同字或相同偏旁的不同写法。如首屏末行的"江、浩浩汤汤"的五个三点水采用了不同的写法。落款位于末屏末行正文下端空白处，只署时间和作书者，用印二枚。

● 原文:

　　天地有正气,杂然赋流形。下则为河嶽,上则为日星。于人曰浩然,沛乎塞苍冥。皇路当清夷,含和吐明庭。时穷节乃见,一一垂丹青。在齐太史简,在晋董狐笔。在秦张良椎,在汉苏武节。为严将军头,为嵇侍中血。为张睢阳齿,为颜常山舌。或为辽东帽,清操厉冰雪。或为出师表,鬼神泣壮烈。或为渡江楫,慷慨吞胡羯。或为击贼笏,逆竖头破裂。是气所磅礴,凛然万古存。当其贯日月,生死安足论。地维赖以立,天柱赖以尊。三纲实系命,道义为之根。嗟余遘阳九,隶也实不力。楚囚缨其冠,传车送穷北。鼎镬甘如饴,求之不可得。阴房阒鬼火,春院闭天黑。牛骥同一皂,鸡栖凤凰食。一朝蒙雾露,分作沟中瘠。如此再寒暑,百沴自辟易。哀哉沮如场,为我安乐国。岂有他缪巧,阴阳不能贼。顾此耿耿在,仰视浮云白。悠悠我心悲,苍天曷有极。哲人日已远,典型在夙昔。风檐展书读,古道照颜色。

　　—— 宋·文天祥:
《正气歌》

天地有正氣雜然賦流形下則為河嶽上
則為日星於人曰浩然沛乎塞蒼冥皇路
當清夷含和吐明庭時窮節迺見一一垂
丹青在齊太史簡在晉董狐筆在秦張良
椎在漢蘇武節為嚴將軍頭為嵇侍中血

為張睢陽齒為顏常山舌或為遼東帽清
操厲冰雪或為出師表鬼神泣壯烈或為
渡江楫慷慨吞胡羯或為擊賊笏逆竪頭
破裂是氣所磅礴凛然萬古存當其貫日
月生死安足論地維賴以立天柱賴以尊

三綱實繫命　道義為之根　嗟余遘陽九隸
也實不力　堇囚纓其冠　傳車送窮北　鼎鑊
甘如飴　求之不可得　陰房闐鬼火　春院閟
天黑　牛驥同一皁　鷄棲鳳皇食　一朝蒙霧
露分位　溝中瘠　如此再寒暑　百沴自辟易

哀哉沮洳場　為我安樂國　豈有他繆巧　陰
陽不能賊　顧此耿耿在　仰視浮雲白悠悠
我心悲蒼天　曷有極　哲人日已遠　典刑在
夙昔　風檐展書讀　古道照顏色

錄文天祥正氣歌　壬午新秋於北京墨耕齋　田緒明書

● 书写特点：

　　文天祥《正气歌》三百字，可写成四条屏。每条屏五行，每行十六字。先用暗界法书写完全篇，后划竖线分行。此作虽然用较细的签字笔书写，笔画较细。但是，用笔率意精巧，笔画仍有粗细变化；结字平正，中宫紧密，撇、捺笔画开张，使左右产生了联系。落款单占一行，取高位，注明诗作者、诗名，书写时间、地点及作书者。钤阳文名章一枚，方显轻巧，与整体和谐统一。

● 原文：

　　五百里滇池奔来眼底披襟岸帻喜茫茫空阔无边看东骧神骏西翥灵仪北走蜿蜒南翔缟素高人韵士何妨选胜登临趁蟹屿螺洲梳裹就风鬟雾鬓更苹天苇地点缀些翠羽丹霞莫辜负四围香稻万顷晴沙九夏芙蓉三春杨柳

　　数千年往事注到心头把酒凌虚叹滚滚英雄谁在想汉习楼船唐标铁柱宋挥玉斧元跨革囊伟业丰功费尽移山心力尽珠帘画栋卷不及暮雨朝云便断碣残碑都付与苍烟落照只赢得几杵疏钟半江渔火两行秋雁一枕清霜

　　—— 昆明大观楼长

● 书写特点：

　　此幅长联共一百八十字，写成龙门对（形式似繁体的"门"字），作长方格。每联写五行，每行二十字。整体布局较疏朗，行距略大于字距，行气贯通。正文结字平稳，疏密有致；用笔古拙，略带行意。落款在上下联末行下部。上款取高位，下款稍低，使上、下联有错落。用一枚名章。

数千年往事注到心头把酒凌虚叹滚滚英雄谁在

想汉习楼船唐标铁柱宋挥玉斧元跨革囊伟业丰

功费尽移山心力尽珠帘画栋卷不及暮雨朝云便

断碣残碑都付与苍烟落照只赢得几杵疏钟半江

渔火两行秋雁一枕清霜

壬午劲秋田绪明书

五百里滇池奔来眼底披襟岸帻喜茫茫空阔无边

看东骧神骏西翥灵仪北走蜿蜒南翔缟素高人韵

士何妨选胜登临趁蟹屿螺洲梳裹就风鬟雾鬓更

晴沙九夏芙蓉三春杨柳丹霞莫辜负四围香稻万顷

昆明大观楼长联

少陵詩摩詰畫左傳文馬遷史薛濤

箋右軍帖南華經相如賦屈子離騷

收古今絕藝置我山牕
壬午初夏田緒明書

合宇宙奇觀繪吾齋壁
錄淸鄧石如聯句

月彭蠡煙瀟湘雨武夷峯廬山瀑布

滄海日赤城霞峨眉雪巫峽雲洞庭

原文：

　　滄海日赤城霞峨眉雪巫峽云洞庭月彭蠡烟瀟湘雨武夷峰庐山瀑布合宇宙奇观绘吾斋壁

　　少陵诗摩诘画左传文马迁史薛涛笺右军帖南华经相如赋屈子离骚收古今绝艺置我山窗

　　——邓石如联句

书写特点：

　　邓石如联，共七十四字，写成龙门对。每联写三行，每行十四字。以细线分行书写时，上联从右上到左下，下联从左上到右下，使之对称。此作用笔结字尽力追摹《张玄墓志》、《元倪墓志》的突出特点的融合，如"张玄"的疏朗朴茂、多出隶意；"元倪"的部署开阔、秀逸潇洒。落款取高位平行式，用印以不沉底为佳。此作整体效果颇有清雅疏朗、峻宕古拙的气韵。

● 原文：

　　云横九派浮黄鹤

　　浪下三吴起白烟

　　——毛泽东:《登庐山》

● 书写特点：

　　此幅七言联用界格。联句出自毛泽东同志诗《登庐山》。为了在内容和形式上更完整、更丰富，上下联左右侧抄录全诗及出处。联语字大，字距亦大；四行款字较小，字距亦小。款上部平齐，下部略有参差变化。引首章和名章相呼应。整幅作品在章法构成上强调了疏密、大小的对应关系和变化。

浪下三吳起白煙

陶令不知何處去桃花源裡可耕田

毛澤東主席詩登廬山　壬午重陽於北京緒明書

雲橫九派浮黃鶴

熱風吹雨灑江天雲橫九派浮黃鶴浪下三吳起白煙

一山飛峙大江邊躍上蔥蘢四百旋冷眼向洋看世界

天地英雄气

风云浩荡春

趙樸初先生聯句 田緒明书

風雲浩蕩春

天地英雄氣

● 书写特点：

　　此幅五言联取中堂式书写。行间布白大，章法疏朗。笔法取法《元倪墓志》，方圆兼施，字势开张，中宫收缩。注意笔画之间的引带关系，增强了字的动势，以求达到气韵潇洒秀逸的意趣。

● 原文：

海为龙世界
天是鹤家乡

● 书写特点：

此幅五言联用上下联对等式。书写取法《张猛龙碑》，既注意保持匀称开张，又讲究虚实避让，还要追求上下联的气脉贯通，使其形成一个完整的艺术整体。题款用"穷款"（不落上款，下款只署书者姓名一二字），取位较高。印章两枚，一阴一阳。整幅作品章法简洁空灵，意图体现诗意。

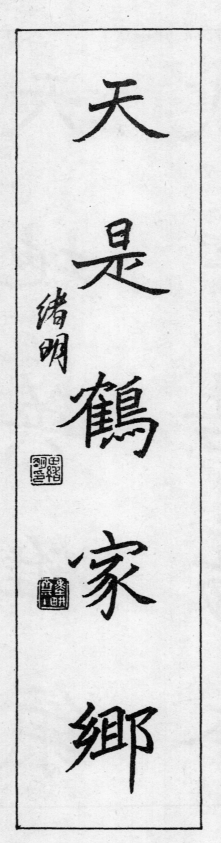

立
马
崐
崙

田绪明书

於北章墨耕斋
岁在壬午金秋

浮
舟
滄
海

錄周恩来同志
赠王樸山聯句
永平雅存

● 原文：

浮舟沧海
立马崑崙
—— 周恩来：《赠
王朴山》联句

● 书写特点：

此幅四言联用琴联
（其图形像古琴）式书
写。对联字数较少时，
如四言联、五言联，可
把正文安排在上方，款
文书写于下方。该联款
文各分三行，上款由右
至左，书联句出处和书
嘱对象；下款由左到
右，书写创作时间、地
点、书者姓名。正文中
"浮、沧、海"三字左旁
均为三点水，采用了不
同的写法，增强了变
化。采用琴联式书写此
联，使正文更加突出，
更加开阔，体现与此联
内容相和谐统一。

● 原文：

有关家国书常读
无益身心事莫为
—— 徐特立联句

● 书写特点：

此幅七言联用界格，富有装饰美。此联书写中在突出魏碑笔法时，略加行书笔意，如"无、心、为"等字，使字形笔画灵动。款文为双款，用行书。上款取高位，注明联语出处；下款居中上，署时间、书者姓名。

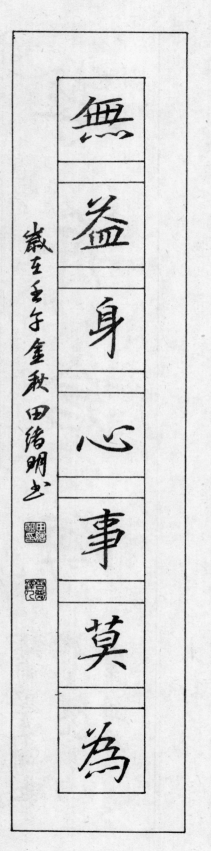

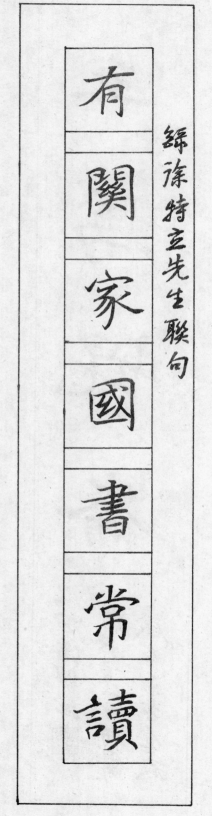

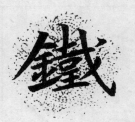

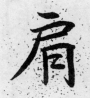

● 原文：

铁肩担道义

妙手著文章

—— 李大钊联句

● 书写特点：

此幅五言联采用特制硬笔书法瓦当纸创作，富有装饰美。用尼龙笔书写，重按轻提，笔画粗细变化较大。在上联第一、第二字右侧空虚处钤一方朱文随形章；下联第二、三字左侧署姓名款，盖两方印章，下方印章位置在第三、四字左侧中部，起"聚气"的作用。整幅作品追求古朴自然、刚柔相济的效果。

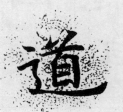

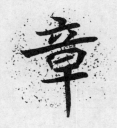

一個人無論學什麼

或作什麼只要有熱

情有恒心不要那種

无着落的與人民利

益不相符合的個人

主義的虛榮心總是

會有進步的

毛澤東同志致其子岸英信摘錄

歲在壬午初冬於北京墨耕齋　田緒明書

● 原文：

　　一个人无论学什么或作什么，只要有热情，有恒心，不要那种无着落的与人民利益不相符合的个人主
义的虚荣心，总是会有进步的。

　　—— 毛泽东:《致毛岸英》

● 书写特点：

　　此幅斗方作品，所选正文五十三字，采用了竖成行、横有列的样式，作竖界格。正文分七行，每行八字，
末行余三字。落款取高位，两行小魏楷紧凑，稍有错落，款右下部留有较大空白。整幅作品在章法上，突出了
正文的疏朗与款文的紧密，形成反差，以突出主体部分。

鲁迅先生诗自嘲　田绪明

统管他冬夏與春秋

子牛躲進小樓成一

千夫指俯首甘為孺

酒泛中流橫眉冷對

遮顔過鬧市漏船載

敢翻身已碰頭破

運交華盖欲何求未

● 原文：

运交华盖欲何求，未敢翻身已碰头。破帽遮颜过闹市，漏船载酒泛中流。横眉冷对千夫指，俯首甘为孺子牛。躲进小楼成一统，管他冬夏与春秋。

—— 鲁迅诗一首

● 书写特点：

七言律诗五十字，写成斗方，在布局上采用了暗格八分式。正文占七行，每行八字，题款占一行。正文以《张玄墓志》为基调，结体谨严，用笔较精到。题款取高位，作魏行书，用一方汉印钤于正文末行"与、春"间左侧，下部留空白。整幅作品追求端庄劲健、灵动典雅、疏密有致的风格。

● 原文：

幽兰在山谷，本自无人识。只为馨香重，求者遍山隅。

——陈毅：《幽兰》

● 书写特点：

五言绝句二十字，写成斗方。整幅分五行，正文占四行，每行五字，字形疏朗，捺画带隶意，显得古朴；落款占一行，取位较高，两行书写，上下略错落。钤一方白文印，不宜沉底。

陳毅元帥詩幽蘭
壬午初秋田緒明

幽蘭在山谷
本自無人識
祇為馨香重
求者遍山隅

● 原文：

暮色苍茫看劲松，乱云飞渡仍从容。天生一个仙人洞，无限风光在险峰。

——毛泽东：《七绝·为李进同志题所摄庐山仙人洞照》

● 书写特点：

七绝二十八字，写成斗方，用界格六分式。正文书五行，余两格空位。落款用小于正文的魏楷，排布不以格框为界，收尾越过正文末行最后一字，在平衡统一中增添了参差交错之美。

毛主席詩一首田緒明書

光在險峯	仙人洞無限風	從容天生一个	松亂雲飛渡仍	暮色蒼茫看勁

毛主席词 采桑子重阳 壬午秋 田绪明书

人生易老天難差歲﹅重
陽今又重陽戰地黄花
分外香一年一度秋風勁
不似春光勝似春光寥
廓江天萬里霜

● 原文：

　　人生易老天难老，岁岁重阳。今又重阳。战地黄花分外香。一年一度秋风劲，不似春光。胜似春光。寥廓江天万里霜。
　　—— 毛泽东：《采桑子·重阳》

● 书写特点：

　　此幅斗方，采用了有行无列的书写形式，以行书笔意书魏楷，笔致洒脱，体态飘逸。落款分两行紧密书写，大小长短错落有致，使款文上下形成不规则的空白处，追求一种自然之美。

録毛澤東同志詩句 壬午初秋 於北亰墨耕齋田緒明

秦皇漢武
略輸文采
唐宗宋祖
稍遜風騒

● 原文：

　　秦皇汉武，略输文采；唐宗宋祖，稍逊风骚。
　　—— 摘自毛泽东：《沁园春·雪》

● 书写特点：

　　此幅斗方，在章法上采用了界格五分式，借鉴了中国画构图上的"虚实相生，无画处皆成妙境"的理论，追求"虚实、疏密、轻重、大小"的对比。"秦皇汉武，略输文采；唐宗宋祖，稍逊风骚"是主体，靠右上，字大劲拙，疏朗明快；两行款字紧靠左侧下沉至底部，字小紧凑，自然疏畅。

● 原文：

　　海纳百川有容乃大

　　壁立千仞无欲则刚

　　—— 林则徐自勉联

● 书写特点：

　　此幅扇面共计十八格，联名十六字各占一格，落款占两格，分三行下伸书写。正文书写取法张裕钊书体。此作构图独特，其创意在于用张书的劲挺，借助正文沿上端弧线布局，左侧款文紧密书写，与下部大片空白形成强烈的虚实对比，体现出"无欲则刚"、"海纳百川"的意境。

● 原文：

　　极目青郊外，烟霾布正浓。中原方逐鹿，博浪踵相踪。樱花红陌上，柳叶绿池边。燕子声声里，相思又一年。

　　—— 周恩来：《五律·春日偶成》

● 书写特点：

　　此幅扇面作品，取法平正匀称的墓志，并略带行书笔意书之。五律诗四十字，以"三、二、二"式书写。款字顶端与正文顶端对齐，向下伸长，长于正文，字距紧密，用了小于正文的行书。名章宜用白文印，引首章在"极"、"目"之间右部。

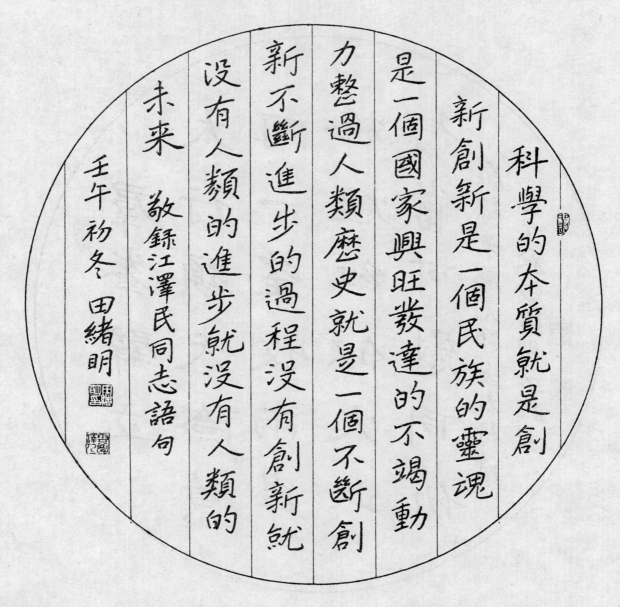

● 原文：

　　科学的本质就是创新。创新是一个民族的灵魂，是一个国家兴旺发达的不竭动力。整个人类历史，就是一个不断创新、不断进步的过程。没有创新，就没有人类的进步，就没有人类的未来。

　　—— 江泽民：《在北戴河会见诺贝尔奖获得者时的讲话》（2000年8月5日）

● 书写特点：

　　此幅团扇作品采用圆满式。正文和款文共九十字，作竖界格，分八行书写，竖成列，横无行。每行上下字的排列随形就势，按圆形布局，与外轮廓相吻合。团扇内左右边留有空白处。引首章与两方名章遥相呼应。该作系融于右任书法沉着端丽的笔意而为之。

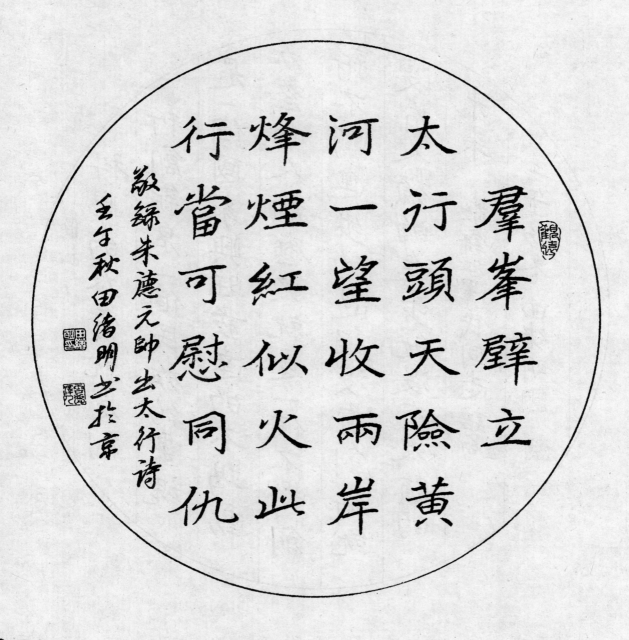

● 原文：

　　群峰壁立太行头，天险黄河一望收；两岸烽烟红似火，此行当可慰同仇。

　　　　—— 朱德：《出太行》

● 书写特点：

　　团扇有两种章法，一种是圆中取方，一种是圆满式。前者比较平稳庄重，后者比较活泼自然，各有千秋。此作采取的是圆中取方的形式，写出如斗方类式的布局。正文二十八字，占五行；款文分两窄行书写，约占正文一行的位置。两方名章钤在款文左侧下部。整幅作品外圆内方，对比强烈，富有装饰味。

鲲鹏展翅 九万里翻 动扶摇羊 角背负青 天朝下看 都是人间 城廓炮火 连天弹痕 遍地吓倒 蓬间雀怎 么得了哎 呀我要飞 跃借问君 去何方雀 儿答道有 仙山琼阁 不见前年

秋月朗订 了三家条 约还有吃 的土豆烧 熟了再加 牛肉不须 放屁试看 天地翻覆 横空出世 莽昆仑阅 尽人间春 色飞起玉 龙三百万 揽得周天 寒彻夏日 消溶江河 横溢人或

为鱼鳖千 秋功罪谁 人曾与评 说而今我 谓昆仑不 要这高不 要这多雪 安得倚天 抽宝剑把 汝裁为三 截一截遗 欧一截赠 美一截还 东国太平 世界环球 同此凉热 毛主席词二首 田绪明书

● 原文：

鲲鹏展翅，九万里，翻动扶摇羊角。背负青天朝下看，都是人间城廓。炮火连天，弹痕遍地，吓倒蓬间雀。怎么得了，哎呀我要飞跃。　借问君去何方？雀儿答道：有仙山琼阁。不见前年秋月朗，订了三家条约。还有吃的，土豆烧熟了，再加牛肉。不须放屁，试看天地翻覆。

——毛泽东：《念奴娇·鸟儿问答》

横空出世，莽昆仑，阅尽人间春色。飞起玉龙三百万，搅得周天寒彻。夏日消溶，江河横溢，人或为鱼鳖。　千秋功罪，谁人曾与评说？　而今我谓昆仑：不要这高，不要这多雪。安得倚天抽宝剑，把汝裁为三截？一截遗欧，一截赠美，一截还东国。太平世界，环球同此凉热。

——毛泽东：《念奴娇·昆仑》

● 书写特点：

长卷，呈较窄横幅的延伸，格式既横且长，一般书写的文字较多，从右向左竖写。以其多置于案上把玩，边展边收边欣赏，故又称手卷。此作毛主席词"念奴娇"两首共二百字，书手卷五十行，每行四字。正文匀称、整齐，并辅以竖格；落款用行书，占两行，款文简练，只钤名章，留有适当空白。书写时要注意前后气脉相通，追求精雅效果。

杜陵有布衣　老大意轉拙　許身一何愚　竊
比稷與契　居然成濩落　白首甘契闊　蓋棺
事則已　此志常覬豁　窮年憂黎元　嘆息腸
內熱　取笑同學翁　浩歌彌激烈　非無江海

志瀟灑送日月　生逢堯舜君　不忍便永訣
當今廊廟具　構廈豈云缺　葵藿傾太陽　物
性固難奪　顧惟螻蟻輩　但自求其穴　胡為
慕大鯨　輒擬偃溟渤　以茲悟生理　獨恥事

干謁　兀兀遂至今　忍為塵埃沒　終愧巢與
由　未能易其節　沈飲聊自遣　放歌破愁絕
歲暮百草零　疾風高岡裂　天衢陰崢嶸　客
子中夜發　霜嚴衣帶斷　指直不得結　凌晨

宰	就	有	勸	仙	戰	忽	斂	彤	娛	谷	過
兀	涇	凍	客	煙	栗	至	貢	庭	樂	滑	驪
黿	渭	死	駞	霧	況	理	城	所	動	瑤	山
是	官	骨	蹄	蒙	聞	君	闕	分	殿	池	御
崆	渡	榮	羹	玉	內	豈	聖	帛	膠	氣	榻
峒	又	枯	霜	質	金	棄	人	本	葛	巒	在
来	攺	咫	橙	煖	盤	此	筐	自	賜	律	嵯
恐	轍	尺	壓	客	盡	物	篚	寒	浴	羽	峨
觸	羣	異	香	貂	在	多	恩	女	皆	林	蚩
天	氷	惆	橘	鼠	衛	士	實	出	長	相	尤
柱	凌	悵	朱	裘	霍	盈	欲	鞭	纓	摩	塞
折	西	難	門	衰	室	朝	邦	撻	与	夏	寒
河	下	再	酒	悲	中	廷	國	其	宴	君	空
梁	極	述	肉	管	堂	仁	活	夫	非	臣	蹴
幸	目	北	臭	逐	有	者	臣	家	短	笛	踏
未	高	轅	路	瑟	神	宜	如	聚	褐	歡	崖

● **原文：**

　　杜陵有布衣，老大意转拙。许身一何愚，窃比稷与契。居然成濩落，白首甘契阔。盖棺事则已，此志常觊豁。穷年忧黎元，叹息肠内热。取笑同学翁，浩歌弥激烈。非无江海志，潇洒送日月。生逢尧舜君，不忍便永诀。当今廊庙具，构厦岂云缺？葵藿倾太阳，物性固难夺。顾惟蝼蚁辈，但自求其穴。胡为慕大鲸，辄拟偃溟渤？以兹悟生理，独耻事干谒。兀兀遂至今，忍为尘埃没。终愧巢与由，未能易其节。沈饮聊自遣，放歌破愁绝。岁暮百草零，疾风高冈裂。天衢阴峥嵘，客子中夜发。霜严衣带断，指直不得结。凌晨过骊山，御榻在嵽嵲。蚩尤塞寒空，蹴踏崖谷滑。瑶池气郁律，羽林相摩戛。君臣留欢娱，乐动殷胶葛。赐浴皆长缨，与宴非短褐。彤庭所分帛，本自寒女出。鞭挞其夫家，聚敛贡城阙。圣人筐篚恩，实欲邦国活。臣如忽至理，君岂弃此物？多士盈朝廷，仁者宜战栗。况闻内金盘，尽在卫霍室。中堂有神仙，烟雾蒙玉质。煖客貂鼠裘，悲管逐清瑟。劝客驼蹄羹，霜橙压香橘。朱门酒肉臭，路有冻死骨。荣枯咫尺异，惆怅难再述。北辕就泾渭，官渡又改辙。群冰从西下，极目高崒兀。疑是崆峒来，恐触天柱折。河梁幸未坼，枝撑声窸窣。行李相攀援，川广不可越。老妻寄异县，十口隔风雪。谁能久不顾，庶往共饥渴。入门闻号咷，幼子饿已卒。吾宁舍一哀，里巷亦呜咽。所愧为人父，无食致夭折。岂知秋禾登，贫窭有仓卒。生常免租税，名不隶征伐。抚迹犹酸辛，平人固骚屑。默思失业徒，因念远戍卒。忧端齐终南，澒洞不可掇。

　　—— 杜甫《自京赴奉先县咏怀五百字》

● **书写特点：**

　　条屏必须是四以上的偶数。如四条、六条、八条、十八条屏等，十六条屏以上的比较少见。对内容字数较多的长文写成条屏，应计算出每张单条的书写字数。作魏楷应打方界格或用暗格法书写。此作品内容为杜甫的长诗，五百字，用八条屏格式创作。每条屏四行，每行十六字。整幅作品结字用笔以《张玄墓志》为主，并融进了元倪、元怀等以魏墓志挺拔、劲健、舒展等特点，并参己意，使作品内含更丰富。用尼龙笔书写，用笔有轻有重，线条有粗有细，书写味较浓，表现了作者较扎实的毛笔书法功底。落款在正文最后一行下端的空白处，用印一枚。写此类作品总的要求是：章法和谐，严谨连贯，协调一致，整体感强。

书法常用知识

农历岁序和公元对照表

甲子	乙丑	丙寅	丁卯	戊辰	己巳	庚午	辛未	壬申	癸酉	甲午	乙未	丙申	丁酉	戊戌	己亥	庚子	辛丑	壬寅	癸卯
1864	1865	1866	1867	1868	1869	1870	1871	1872	1873	1894	1895	1896	1897	1898	1899	1900	1901	1902	1903
1924	1925	1926	1927	1928	1929	1930	1931	1932	1933	1954	1955	1956	1957	1958	1959	1960	1961	1962	1963
1984	1985	1986	1987	1988	1989	1990	1991	1992	1993	2014	2015	2016	2017	2018	2019	2020	2021	2022	2023
甲戌	乙亥	丙子	丁丑	戊寅	己卯	庚辰	辛巳	壬午	癸未	甲辰	乙巳	丙午	丁未	戊申	乙酉	庚戌	辛亥	壬子	癸丑
1874	1875	1876	1877	1878	1879	1880	1881	1882	1883	1904	1905	1906	1907	1908	1909	1910	1911	1912	1913
1934	1935	1936	1937	1938	1939	1940	1941	1942	1943	1964	1965	1966	1967	1968	1969	1970	1971	1972	1973
1994	1995	1996	1997	1998	1999	2000	2001	2002	2003	2024	2025	2026	2027	2028	2029	2030	2031	2032	2033
甲申	乙酉	丙戌	丁亥	戊子	己丑	庚寅	辛卯	壬辰	癸巳	甲演	乙卯	丙辰	丁巳	戊午	己未	庚申	辛酉	壬戌	癸亥
1884	1885	1886	1887	1888	1889	1890	1891	1892	1893	1914	1915	1916	1917	1918	1919	1920	1921	1922	1923
1944	1945	1946	1947	1948	1949	1950	1951	1952	1953	1974	1975	1976	1977	1978	1979	1980	1981	1982	1983
2004	2005	2006	2007	2008	2009	2010	2011	2012	2013	2034	2035	2036	2037	2038	2039	2040	2041	2042	2040

季与月的代称

春：正、二、三月
夏：四、五、六月
秋：七、八、九月
冬：十、十一、十二月

正 月：孟春	二 月：仲春	三 月：季春
四 月：孟夏	五 月：仲夏	六 月：季夏
七 月：孟秋	八 月：仲秋	九 月：季秋
十 月：孟冬	十一月：仲冬	十二月：季冬

注："孟、仲、季"在每一个季度中，孟为第一月、仲为第二月、季为第三月。（孟：开始、最初。仲：在第二位的。季：末了的意思）

月份异名

正月：孟春、寅月、首春、元阳、初月
二月：仲春、卯月、仲月、杏月
三月：季春、辰月、暮春、秒春、桃月
四月：孟夏、巳月、清和、槐序、麦秋
五月：仲夏、午月、蒲月、榴月
六月：季夏、末月、署月、荷月
七月：孟秋、申月、巧月、首秋、初秋、兰月
八月：仲秋、酉月、中秋、正秋、桂月
九月：季秋、戌月、暮秋、菊序、霜序、菊月
十月：孟冬、亥月、初冬、良月、阳月
十一月：仲冬、子月、畅月、复月、龙潜
十二月：季冬、丑月、严冬、嘉平、暮平、临月、腊月、风杪

题款时的称谓及附属句

用于主文作者、主文名称后的承上启下句："以应"、"书奉"（用于长辈、平辈）；"书与"、"付"（用于晚辈）。
称 谓：
本族：祖父大人，×叔大人。
×伯大人（与父亲为亲兄弟，可于"伯"后加父字）。
×叔大人（与父亲为亲兄弟，可于"叔"后加父字）。
亲属：姑丈、姑母大人（不能称姑父）。
姨丈、姨母大人（不能称姨父）。
表兄、表弟、姨兄、姨弟。
姻亲：××姻伯大人、姻兄、姻弟。××姻长大人、襟兄、姻弟。

社会关系

夫子大人（指称老师，也可直称老师）。
××翁老伯大人（用别号第一个字，后写翁字，一般年龄很高者可用之）。
××仁长大人（用于年龄较长的人）。
××仁兄大人（一般通称，即小于作者，须称仁兄）。
××世兄大人（世交者用之）。
××年兄（同科考举的用之，当今已不适用）。
××道兄（指艺苑之友）。
××先生
××女士
××同志
社会关系的泛称，其下不能写"大人"。
××仁弟，指晚辈，其下不能写"大人"。

硬笔书法工具、材料简介

古人云："工欲善其事，必先利其器"说明了使用工具的重要性。硬笔书法所使用的工具、材料是什么呢？就是笔、墨、纸。学习硬笔书法，对工具和材料的性能要有所了解，掌握它们的性能，使用起来才能得心应手，即所谓"先利其器"。下面将有关这方面的知识加以简略介绍：

一、笔

所谓"硬笔"，泛指一切用金属、塑料、竹、木、骨等材料制成的坚硬的书写工具。常见的硬笔有钢笔、签字笔、圆珠笔、铅笔、塑料笔、粉笔等等一系列硬性的书写工具，而钢笔又最具代表性。因此，下面着重介绍有关钢笔的知识。

钢笔，俗称自来水笔，是由鹅毛管笔转化为蘸水笔，再由蘸水笔转化为钢笔的。据有关资料介绍，钢笔最先是由美国一家保险公司的营业员沃特曼·莱维斯在 1809 年发明的。19 世纪传入我国，但当时价钱昂贵，是送人的珍贵礼品，一时间没有被广泛使用。1928 年，上海创立了我国第一家钢笔厂，国产钢笔批量生产。由于钢笔携带方便、书写流畅、经久耐用、实用性强等优点，深受成千上万人的青睐。当今我国已成为世界上第一大钢笔生产国和消费国。钢笔已成为目前最流行的书写工具之一。

钢笔的种类分为金笔、铱金笔和普通钢笔三种。金笔的笔尖是金尖。目前，我们在市场上见到的金笔有 14k（含金量 58.3%）和 12k（含金量 50%）两种，14k 金笔属高档金笔。由于金笔具有较强的耐腐蚀性，弹性较好，出水流畅，所以书写时手感舒服，笔锋有力，能写出圆润和粗细有别的点画线条。铱金笔笔尖采用不锈钢为材料，顶端焊有耐磨的铱粒，弹性仅次于金笔。普通钢笔的笔尖是钢制笔尖，用不锈钢制成，其笔尖无铱粒，容易磨损，不太实用。现我国制作的此类钢笔少量出口，内销停止。

对于广大硬笔书法爱好者来说，挑选一枝得心应手的钢笔是十分必要的。挑选的基本材料是："钢笔笔尖圆滑、弹性好，出水流畅，笔杆长短适中。"由于钢笔的笔尖是用金属加工制成的，笔头硬，弹性幅度较小，笔画的粗细差别不大，因此，写钢笔字宜小不宜大，宜快不宜慢。我们在使用钢笔时，要掌握正确的使用方法，注意精心保养。

尖正面，笔尖与纸面成 45°至 75°角为好；落笔不要用力过大，以防笔尖变形，影响弹性；钢笔停写时，必须及时套上笔套，避免笔尖暴露，墨水蒸发，影响出水。若忘了套上笔套，书写前可在清水中蘸一下再写。为了延长笔尖寿命，应经常清洗笔尖、笔管，保持吸水管道通畅。如长期不使用钢笔，要洗净存放。值得注意的是，一枝钢笔不能同时使用几种墨水，以免混用后发生化学反应而产生沉淀物堵塞笔尖，影响书写。

二、墨水

钢笔用的墨水品种较多，常见的有红、黑、蓝、蓝黑的颜色。作为硬笔书法使用的墨水，我认为墨色墨水中的碳素墨水最佳。例如，上海生产的"英雄牌"、天津生产的"鸵鸟牌"等碳素墨水质量较好，其色泽鲜艳、书写流利，均可选用。使用墨水过程中应注意用完后，随即旋紧瓶盖，避免水分蒸发和尘埃落入。碳素墨水凝固性强，墨迹乌黑，光泽醒目，写在白纸上，黑白分明，在视觉上突出了线条的表现力。

三、纸

硬笔书法对纸的要求，要根据个人的书写特点、作品风格及使用的硬笔来选择。使用不同特性的硬笔和纸张，书写时将产生不同的审美效果。因此，选择合适的纸张进行练习和创作也是不可忽视的。

钢笔书法用纸，要求质地细腻，不光滑，吸墨性能好，不洇，厚薄适中。一般说，60～70 克的胶版纸、书写纸、复印纸等都是较常用的理想用纸。用这样的纸进行硬笔书法创作，能较好地表现出点画的提、顿、挫，线条流畅遒劲，凸现出钢笔书法特点。对于有较好书法功底的作者，也可用熟宣纸进行硬笔书法创作，以追求毛笔字的韵味，达到较理想的艺术效果。

题款用印

一、款式

书法艺术是通过一定的书写款式表现和完成的。这种款式，是人们在长期的艺术实践中滋生发展而来的。常用的书写款式多种多样，主要有中堂、对联、条幅、横披、屏条、扇面等。现分述如下：

中堂，通常挂在客厅中央，"中堂"之名由此而来。中堂的文字可以是诗、词、歌、赋、散文等，字数可多可少。少字数的仅一个字或两个字，多字数的要设计"小样"，有多少字、写多少行、多少列、须多大纸，都要心中有数。如果最后一行剩余空格较多，落款可写在正文之下。

对联，又称"楹联"、"对子"，由对仗工整的联语分句书写而成。常见的有五言联和七言联。对联虽然分开书写，但要有一气呵成之感，做到格调和谐统一，上下联要一一对应。字分别在一条垂直线上叠格时，上联的右侧应稍宽，留出空行写上款；下联的左侧应稍宽，留出空行写下款，上款应高于下款。对联悬挂的次序是上联在右，下联在左。

条幅，是书画常用的长而窄的立幅款式，通常由整张宣纸对开而得。现在的一般居室，适宜用三尺宣纸对开。条幅因较窄，初学者易写得较拥挤，使作品给人以"满"的感觉。因此，书写者注意留好周边的距离（一般是五至七厘米）。

横披，又叫横幅，成横长的书写形式。根据传统习惯，横披应从右往左竖写。用纸以四尺整纸对开为宜。内容选择适宜的名言、警句、诗词等。横披可装成轴，也可以裱成镜片，悬挂于居室内。

屏条，简称屏，也叫"一堂"，就是一整套的意思。由四条或四条以上偶数条幅组成。常见的有四条、六条、八条、十条、十二条屏几种。其内容可以互相有关联（一篇文章、一首或一组诗词）；也可以相互无关联，甚至可以不是一位作者所写，也不限于一种字体。创作屏条难度较大，不仅要求每一条幅本身的气韵要连贯，而且要求条与条之间的整体联系要贯通、和谐。因此，作者在创作时要统筹兼顾、通盘考虑。

扇面，是以扇形为依托、因形造势、进行书法创作的艺术款式。有折扇、团扇之分。折扇上

宽下窄，呈半圆辐射状，书写通常依托折之纹理，一行字多，一行字少，交错进行。团扇为满月形，依行与行的长短变化而进行字的增减。

除以上所述外，还有斗方、册页、匾牌、手卷等款式，其章法大同小异，应随具体形式而变。

二、落款

落款又叫题款、署款，是指作者在自己的作品正文之外所题写的文字。它是书法作品的重要组成部分。落款分"一般款识"、"特殊款识"两种。前者又分单款（只署作者姓名及书写时间、地点）和双款（既署作者姓名又署受书者姓名）两种；后者又分穷款（只署作者姓名）、无款（指没有署名的情况）、长款（双款的特殊形式，除署作者姓名、创作时间、地点 及受书人姓名外，还要记述创作意图、方法、感想及文字的译义等相关内容）三种。选择落款形式，要根据创作的内容、章法样式、创作的意图合理确定，不可草率从事。

落款的内容：落款一般包括上款和下款。上款一般包括台头词（如书奉、书应、书为等）、姓名（受书者）、称呼（如先生、同道、方家）等、谦词或缀语（如嘱书、雅正、惠存等）；下款包括书写的时间（一般为农历纪年法，如丙子、丁丑等）、地点（地名或斋馆阁轩，如京华、墨耕斋等）、姓名（除姓名外也可署字、号）、谦词（如学书、顿首、敬书等）。

落款的位置：虽然没有定式，但要符合大众的审美要求和欣赏习惯。一般落款位置不可过高，差距不可过小，下行不可过低，具体的落款位置要随书法章法款式确定。作者要多读多看古今名家的作品，从中领悟、体察落款位置。

落款的字体：魏碑作品通常用魏碑落款，其风格应与正文风格和谐一致。

三、用印

钤印又称用印，是硬笔书法作品不可缺少的组成部分，是创作过程中最后一道工序。印钤好了，可平衡画面、增加构图美，使书、印相映成趣，对作品可起到画龙点睛的作用。

一幅成功的硬笔书法作品，不仅包含作品的章法美、字体美、内容美，还应包括钤印美。但是，有些硬笔书法朋友，存在忽视用印或用印不当的现象。比如有的硬笔书法作品不用印，

致，钤印时白文印在前，朱文印在后。引首章略小于姓名章。腰章小于引首章和姓名章。

二忌印章位置不对。硬笔书法的钤印，借鉴了传统毛笔书法用印样式。常用的几种印章是：姓名章、闲章（包括引首章、腰章和压角章）。姓名章钤在款的最后一字下方约一字的距离。如款字下边空得较多时，应钤两方印，两方印的距离应相当于一方印的大小，稍远些也可，但切不可靠得太近。同时，还要考虑到印章要不低于作品底部的水平线。引首章盖在作品上方空虚处。腰章盖在作品中间空虚处。压角章盖在作品边角。

三忌用印数量过多。钤印数目一般宜少不宜多，特别是用闲章时，要根据作品章法的需要慎用。闲章的作用是补充空虚、稳定画面。如需钤用数印，要择不同形式的印面，避免雷同。如果一幅作品不用闲章已经显得很好，就不必强行用印，要"惜红如金"，避免画蛇添足。

四忌形式内容不符。印章的风格应与作品的书体、风格做到和谐一致。较工整的楷书作品，尚钤盖奔放泼辣的草篆印肯定是不和谐的。一般说来，应钤上工整风格的汉印比较合适，反之亦然。钤用闲章，不仅要注意印章内容与风格的协调一致，还应注意文词与作品的内容相统一。

五忌钤印草率行事。硬笔书法作品是黑、白、红三色的和谐统一，三者缺一不可。要钤盖出精美的印文，首先必须有好的印章和印泥。如果自己不能刻印或刻得不够好，要尽量请篆刻家制印。选择印泥应备几十元一两的，切不可图便宜，买十几元一盒的印泥、印油。其次要掌握正确的钤印方法。要经常擦试印面，确保印章无灰尘杂物。印章沾印泥时，要轻轻拍打，切不可过重。钤印时要在作品下垫专用橡胶板或一本薄书，均匀用力按下，确保印文清晰完美。对不常钤印的朋友，可用印规，要避免钤印歪斜、模糊不清和平移滑动。

格言集萃

* 世间一切事物中，人是第一个可宝贵的。
——毛泽东《唯心历史观的破产》

* 知识有助于意识。
——毛泽东《伦理学原理》批注

* 读书是学习，使用也是学习，而且是更重要的学习。
——毛泽东《中国革命战争的战略问题》

* 学习不是容易的事情，使用更加不容易。
——毛泽东《中国革命战争的战略问题》

* 道德与时代俱异，但仍不失其为道德。
——毛泽东《伦理学原理》批注

* 道德因社会而异，因人而异。
——毛泽东《伦理学原理》批注

* 福德同一。
——毛泽东《伦理学原理》批注

* 我们要达到一种目的，非讲究适当的方法不可。
——毛泽东（1920年致陶毅信）

* 感受只解决现象问题，理论才解决本质问题。
——毛泽东《实践论》

* 只有丧失才能不丧失。
——毛泽东《中国革命战争的战略问题》

* 一切结论产生于调查的末尾，而不在它的先头。
——毛泽东《反对资本主义》

* 对于任何问题应取分析态度，不要否定一切。
——毛泽东《学习和时局》

* 凡真理都不装样子吓人，它只是老老实实地说下去和做下去。
——毛泽东《反对党八股》

* 先做学生，然后再做先生。
——毛泽东《党委会的工作方法》

* 道路总是曲折的，前途总是光明的。
——毛泽东《论十大关系》

* 下定决心，不怕牺牲，排除万难，去争取胜利。
——毛泽东《愚公移山》

* 中国人死都不怕，还怕困难吗？
——毛泽东《别了，司徒雷登》

* 我们必须坚持真理，而真理必须旗帜鲜明。
——毛泽东《对晋绥日报编辑人员的谈话》

* 世界上没有直路，要准备走曲折的路，不要贪便宜。
——毛泽东《关于重庆谈判》

* 有师有友，方不孤陋寡闻。
——毛泽东（1917年致黎锦熙信）

* 待人以诚而去其诈，待人以宽而去其隘。
——毛泽东《向国民党的十点要求》

* 世界上的事情总是谨慎一点为好。
——毛泽东《青年团的工作要照顾青年的特点》

* 学习要抓紧，睡眠休息娱乐也要抓紧。
——毛泽东《青年团的工作要照顾青年的特点》

* 脑筋这个机器的作用，是专门思想的。
——毛泽东《学习和时局》

* 道德非命令的而为叙述的。
——毛泽东《伦理学原理》批注

* 以糊涂为因，必得糊涂之果。
——毛泽东（1917年致黎锦熙信）

* 错误常常是正确的先导。
——毛泽东

* 只有忠于事实，才能忠于真理。
——周恩来

* 时间就是生命，时间就是速度，时间就是力量。
——郭沫若

* 人生最宝贵的是生命，人生最需要的是学习，人生最愉快的是工作，人生最重要的是友谊。
——斯大林

* 学如逆水行舟，不进则退。

——陈　毅

* 博观而约取，厚积而薄发。

——宋·苏轼《杂说》

* 丈夫为志，穷当益坚，老当益壮。

——《后汉书·马援传》

* 先天下之忧而忧，后天下之乐而乐。

——宋·范仲淹《岳阳楼记》

* 言必信，行必果。

——《论语·子路》

* 满招损，谦受益。

——《尚书》

* 路漫漫其修远兮，吾将上下而求索。

——战国·屈原《离骚》

* 富贵不能淫，贫贱不能移，威武不能屈，此之为大丈夫。

——《孟子》

* 勿以恶小而为之，勿以善小而不为。

——《三国志》

* 有志者事竟成。

——《后汉书》

* 静以修身，俭以养德。

——三国·诸葛亮

* 业精于勤，荒于嬉；行成于思，毁于随。

——唐·韩愈《进学篇》